世界文学名著连环画收藏本

简·爱 ④

原　著：[英] 夏洛蒂·勃朗特
改　编：冯　源
绘　画：焦成根　蒋啸镝　彭　镝

 湖南美术出版社

《简·爱》之四

　　府上盛传罗切斯特与布兰奇小姐结婚的消息，简难受至极，打算离开。原来这是罗切斯特为试探简的态度而故意散布的。谁知他们结婚的前夜，一个披长发穿长袍的女人潜入到简的房中，撕毁了婚纱，吓晕了简。次日罗切斯特听后只说了句谢天谢地，她没有受到伤害！在教堂举行婚礼的关键时刻，梅森出现了，声称罗切斯特15年前就已与他姐姐结婚，而且他姐姐还活着！罗切斯特气愤之极，当场决定取消婚礼，请来宾去府上，他要把一切全都抖搂出来！原来，那个半夜纵火要烧死罗切斯特、咬伤梅森和撕毁了婚纱的疯子，就是梅森的姐姐！

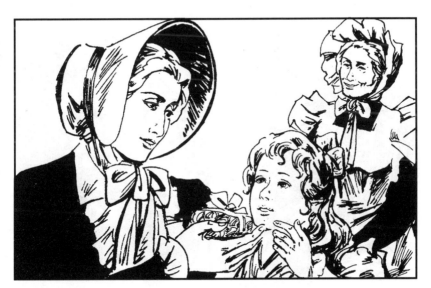

1. 我飞一样地走了，他即使想追我也追不上。阿黛勒一看见我，就喜欢得快要发疯了。菲尔费克斯太太用她往常的质朴友情迎接我。我感到，为别人所爱，那是最大的幸福。

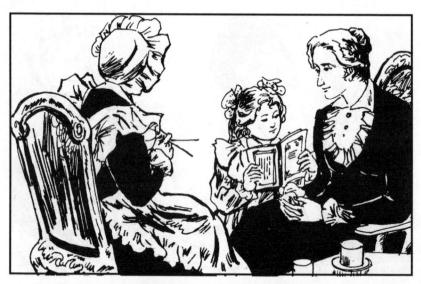

2. 那天晚上用完茶点，菲尔费克斯太太拿起她的编织物，我在她附近的一个低低的座位上坐下，阿黛勒跪在地毯上，紧紧地偎着我。一种相亲相爱的感觉似乎用一圈黄金般的和平气氛围绕着我们。

3．我们这样坐着的时候，罗切斯特先生不声不响地进来了。他看着我们，似乎对如此亲热的欢聚景象感到愉快。这时候我甚至想：他结婚后，他也会让我们在他的保护下的什么地方团聚在一块儿。

4. 可是，我回来后的几个星期里，桑菲尔德府特别平静。谁也没提主人的婚事，谁也没为主人的婚事而张罗。甚至我还发现，主人从未去英格拉姆家，尽管只有一个上午的路程。

5. 有一次，在我的怂恿下，管家太太问主人什么时候结婚。他只是开了一个不着边际的玩笑。谁也猜不透罗切斯特先生葫芦里卖的是什么药。

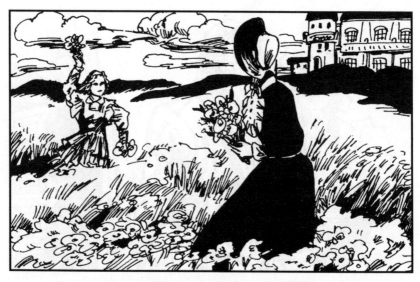

6. 时间一天天过去。季节伴随着我焦躁不安的心情进入盛夏。白天，炽热的太阳晒得大地又白又硬，热浪逼人；傍晚，清凉的露水洒在烤焦的土地上，凉爽宜人。

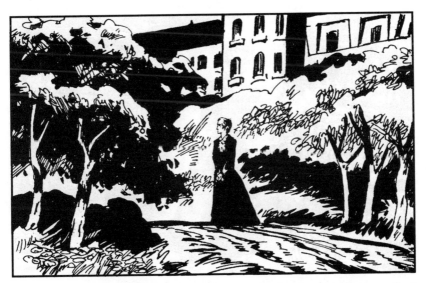

7. 有一天，阿黛勒小姐因白天玩累了，一到傍晚就早早地睡了。我无事可做，就来到花园散步。花园里树木葱茏，鲜花盛开，空气中充满着清新的香味。我踏着树荫下斑驳的月光向前走去。

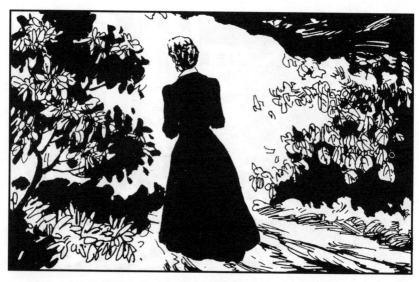

8. 就在这时，我闻到了一股淡淡的雪茄的香味，从图书室打开的窗里飘来，我知道有人在那儿窥视我，我想躲开他，悄悄地向果园走去。庭园里再没有哪个角落比这儿更隐蔽。

9. 在这儿，可以漫步而不让人看见，我觉得我仿佛可以永远在这树荫下徘徊下去。初升的月亮照耀着比较开阔的地方，我受了引诱，正穿过花丛和果林的时候，又闻到了那股香味。

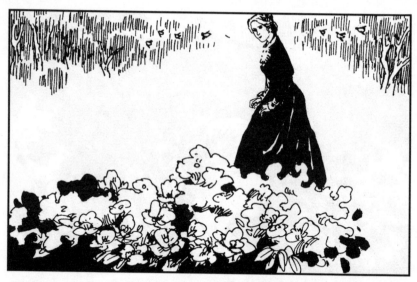

10. 我停住脚步，回过头来听听，只见果实成熟的树木，只听见夜莺在半英里以外的树林里歌唱，既不见人影，也听不到脚步声。可那香味越来越浓，我赶紧朝通灌木丛的小门走去。

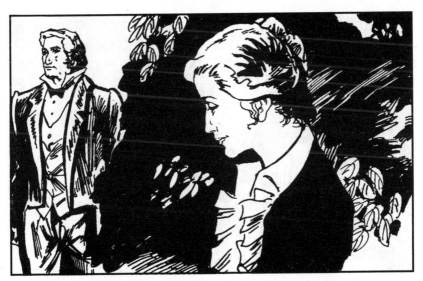

11. 不料罗切斯特先生正走进来，我连忙往旁边一闪，躲到常春藤的隐蔽处。我想：他不会待久，很快就会回去。只要我坐着不动，他绝不会看见我的。

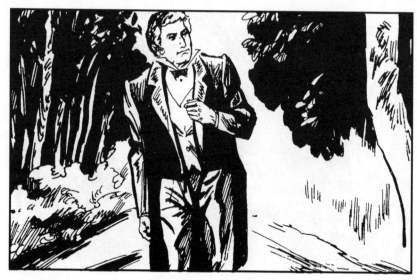

12. 可是，黄昏对他来说跟对我来说一样可爱。他信步往前走，一会儿从墙上摘下一颗熟了的樱桃，一会儿又朝花簇弯下身去，不是去闻花的香味，就是欣赏花瓣上的露珠。

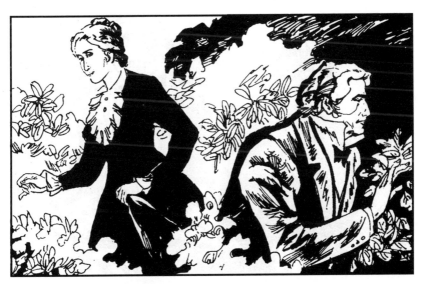

13. 一只大飞蛾从我身边飞过，停在罗切斯特先生脚边的植物上。他看见它，弯下腰去仔细观察。我想：现在他背朝着我，又在专心看着，我轻轻地走，也许可以溜掉。

14. 我刚移动脚，他说话了，连头也没回。"就想走？这么可爱的夜晚，坐在屋里真是太可惜了。"说罢，他直起腰，回过头来，"你不反对和我一块散步吧！"

15．看上去，他是那么泰然自若。而我，却慌张得不知所措，愚笨的舌头一时竟找不到什么借口来拒绝他。我只得跟他走。

16. 我们慢慢地闲荡着。"简，桑菲尔德在夏天可爱极了，是不是？"他平静地问。"是的，先生。""如果要你这个时候离开菲尔费克斯太太和阿黛勒，你会感到难受吗？"

17. 什么? 要我离开桑菲尔德? 我差点没叫出来: "你这么说, 是要结婚了, 先生? " "完——全——对。爱小姐, 你一定记得, 你上次去盖兹海德府前, 要我答应你, 如果我结婚了, 你就跟阿黛勒马上离开。

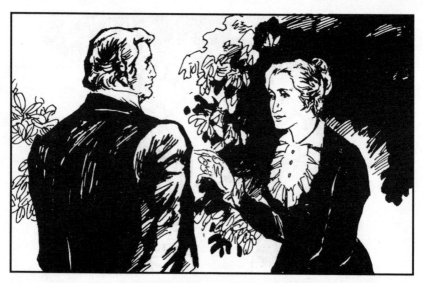

18. "你瞧不起我，好像我结婚后会虐待她，就像是里德太太对待你一样。你完全错了！不过，现在阿黛勒必须上学，而你，得找一份新的工作。" "行！我，我马上登——登广告……"

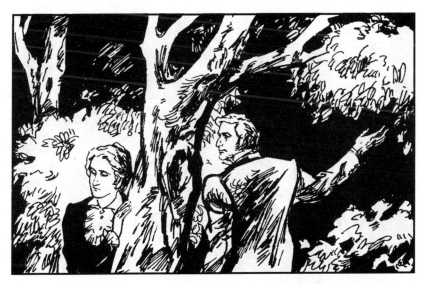

19. "不，我将亲自为你找个职位和住所。我未来的岳母曾告诉过我，在很远很远的大海那一边，有个苦果山庄。我看，那里很适合你。"

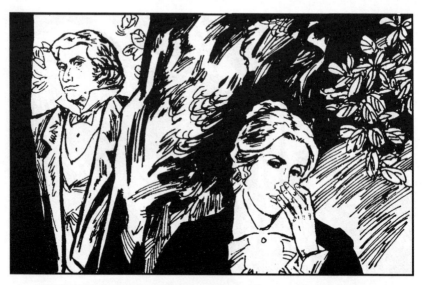

20. 罗切斯特的话，像一柄利剑深深地扎在我心上。它也像一个冷酷的法官，将我与罗切斯特先生活活地永远分开，分开……中间隔着辽阔的大海，隔着人世间难以填平的等级地位，还有世俗的财富。

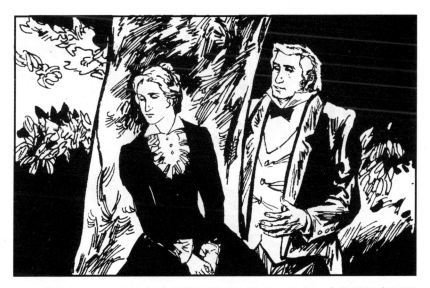

21. 对比之下，心心相印的爱情显得那么渺小、无力。我的眼泪夺眶而出。我强行克制自己不让他察觉，毫无意义地问："路很远吧？"

22. "是很远。你去了苦果山庄，就永远回不来桑菲尔德府，永远见不到我。简，你会忘了我吗？"我再也抑制不住自己的感情，"哇"的一声哭了出来。

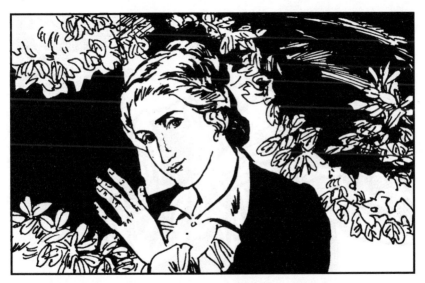

23．我觉得，在这个时刻，没有必要再隐瞒自己的感情。我是个普通的家庭教师，低微、贫穷、矮小，但是，我也是一个人！我有权力向生活索取我应得到的那一部分。

24．我坦率地告诉他，我舍不得离开桑菲尔德府。因为，我在这里过着愉快的自由的生活。重要的是我认识了他，一个性格独特，心胸宽广的男人，我爱他。我永远忘不了他。

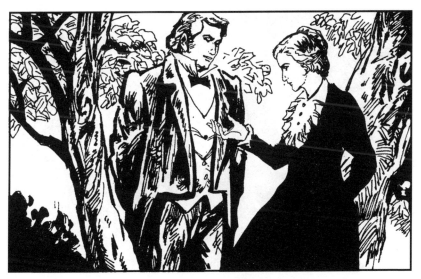

25. "不！你得留下，我发誓！"罗切斯特先生咬紧牙，用坚决的口气说。"我一定要走！"他居高临下的蛮横态度激起了我强烈的自尊心。

26. "你以为要我留下我就会留下来吗？你以为我只是架没有感情的机器吗？你以为我穷、低微、不美、矮小就没有自尊而听从你的摆布吗？你错了！我和你一样，是人，是平等的！"

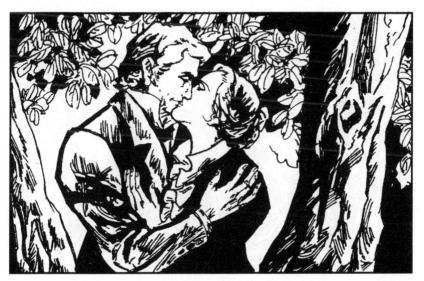

27. "正因为是平等的，所以我才爱你，你才爱我，对吗？"罗切斯特先生也激动起来，一把抱住我，把我搂在怀里，把他的嘴唇贴在我的嘴唇上，而后说："就这样，简！"

28. "是的，但是你娶了一个你并不真正爱的女人。你爱的只是她的地位、财产和美貌！我瞧不起你。我是一个有独立意志的自由人，我的命运由我自己掌握。"我再做一次努力就自由了，我笔直地站在他面前。

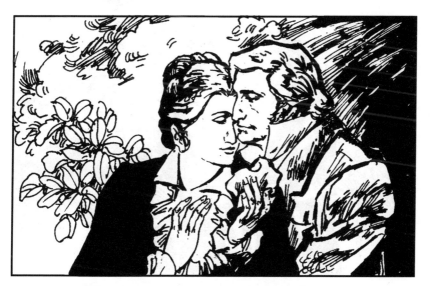

29．一股风顺着月桂小径吹来，哆嗦着从七叶树的树枝间穿过去。夜莺的歌是这时候唯一的声音，我听着听着又哭了起来。罗切斯特一声不响地坐着，温柔而认真地看着我。

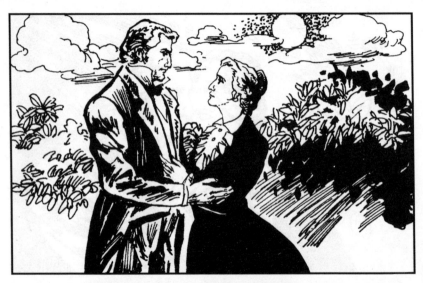

30．罗切斯特先生沉默了一会，温柔地看着我说："简，让我解释一下。你错了。我要娶的是你。你是我的新娘。"我严肃地说："鬼才相信你的话。你不是要娶布兰奇小姐吗？"

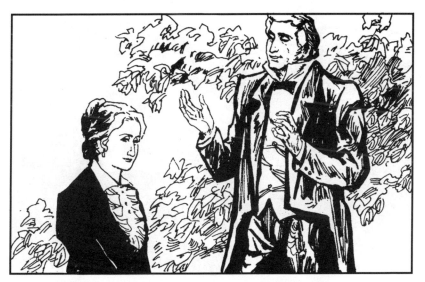

31. 罗切斯特认真地向我解释了一切。事情原来是这样的：罗切斯特前半辈子十分不幸，生活屡遭挫折，逼得他在人生的道路上四处徘徊，在流浪中寻找安宁，在放荡中寻求快乐。

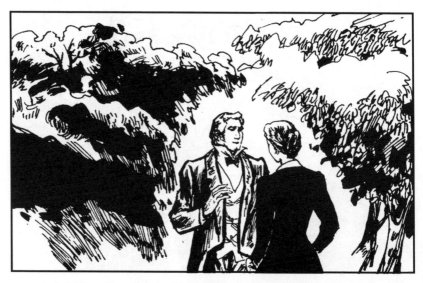

32. 十多年来，他弄得自己筋疲力尽。这次回到英国，偶然遇到了我。他在我身上找到了许多别人难以具有的优良品质：纯朴、善良、具有同情心。

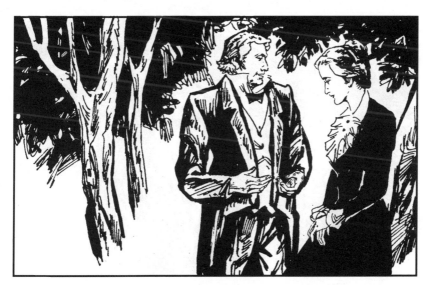

33. 生活在我身边，他产生了温馨的归宿感，恢复了早已失去的美好的生活理想和感情。他深深地爱上了我。但是，在他面前，我总是那么小心谨慎，他无法知道我内心的真实想法。

34. 为了探明我内心的秘密，他在桑菲尔德大宴宾客，传言自己会娶布兰奇小姐，希望我会因嫉妒而疯狂地爱他。同时，假扮算命妇人来引出我的心里话。可是，他的目的没达到。

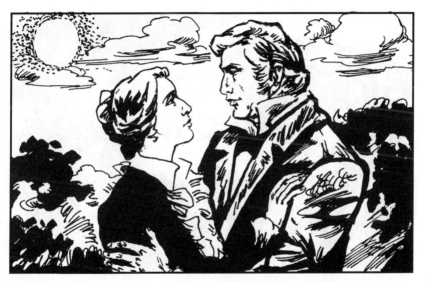

35. 这次，他谎称要结婚，逼我表态。听了他的倾诉，我不禁叫了起来，我开始相信他的真诚，我说："转过身，朝着月光，让我看看你的脸。"他照着做了，我看到了他激动的红脸和眼里奇异的光芒。

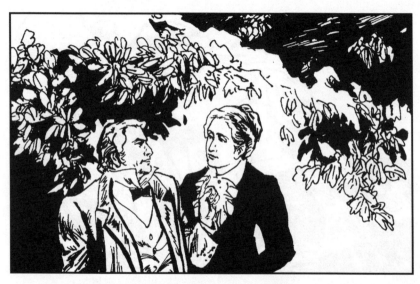

36. 他又告诉我，大宴宾客后，他散布一个谣传，说自己的财产连人家猜想的三分之一都不到。布兰奇小姐听说后，对罗切斯特先生失去了兴趣。这也证实了，她并不是真心地爱着罗切斯特先生。

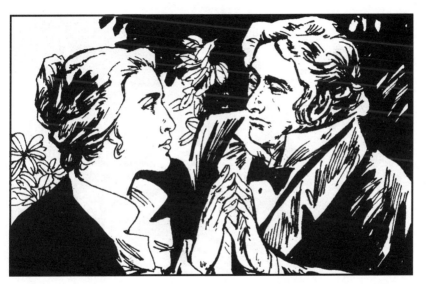

37. 我半信半疑："是真的吗？——你真的爱我吗？——真的希望我做你的妻子？""我起誓。我爱你，我要娶你。"他非常激动，脸上通红，五官露出强烈的表情。

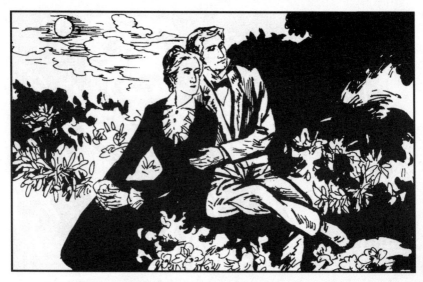

38．“我相信你，我愿意嫁给你。”我幸福地告诉他。就是这个晚上，我俩在花园里待了很久，很久。两人的心第一次贴得那么近……

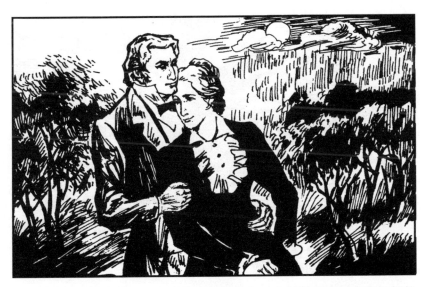

39．这是怎样的爱情啊，一个富有的绅士与一个低微贫寒的家庭教师的爱情。它不是靠地位和财富来滋养，而是平等、自由的精神结合。

40．天气突然变了，一道强烈的青色电光从云里闪出来，接着是一阵劈啦的爆裂声和近处的一阵阵隆隆雷声，我连忙将被闪电照得缭乱的眼睛，靠在罗切斯特的肩头上藏起来。

41. 大雨倾泻下来。他催我走上小径，穿过庭院，到房子里去。可是在跨过门槛之前我们就淋得透湿了。

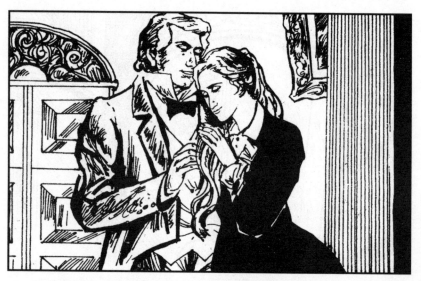

42. 在大厅里，他帮我卸下披巾，把我松散的头发上的水抖掉。这时候，菲尔费克斯太太从她的房间里出来。开始我没有看见他，罗切斯特先生也没有看见。灯正点着，时钟敲了12下。

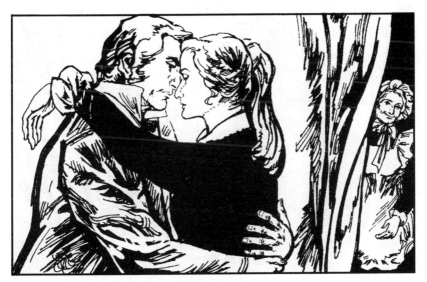

43. "快脱下你的湿衣服。晚安，我亲爱的。"他说着，紧紧地抱住我，不断地吻我。

44. 我离开他的怀抱，往上看的时候，看到菲尔费克斯太太站在楼梯上，脸色苍白，严肃而且吃惊。我只是对她笑了笑，就跑上楼去，心想：以后再解释吧。

45. 我回到卧室后，却又想：菲尔费克斯太太会暂时误解她所见到的这件事。我心头不由感到一阵剧痛。但是，欢乐马上就抹掉了其他一切感觉。

46. 风还在呼啸，雷声又近又沉，闪电不停，雨像瀑布般倾注，我既不感到害怕，也不感到恐惧，罗切斯特一连三次来到我门前，问我是否平安。这就是安慰，足以应付一切事情！

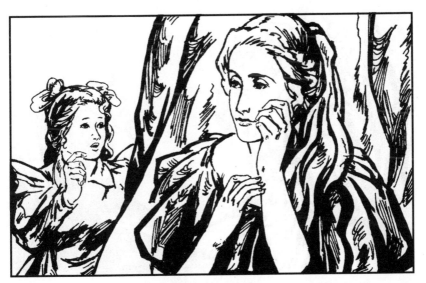

47. 早晨，在我起床以前，阿黛勒跑来告诉我，果园尽头的那棵大七叶树在昨夜让雷打了，劈去了一半。我回想起发生的事情，心里纳闷，那会不会是一场梦呢？

48. 我一边梳头，一边瞧着镜子里自己的脸，感到它再也不是平淡无奇的了。过去我常常不愿看主人，因为我怕他不喜欢我的相貌。但现在我相信，我的表情不会使他的爱情冷却。

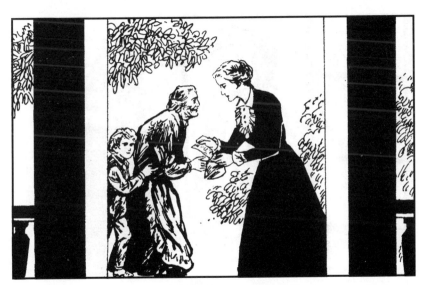

49. 我飞奔下楼，进入大厅。看到在一夜的暴风雨之后，接着而来的是一个明亮的6月之晨。一个要饭的妇人和她的小男孩正沿着小径走过来，我奔过去，把钱包里所有的钱都给了他们。

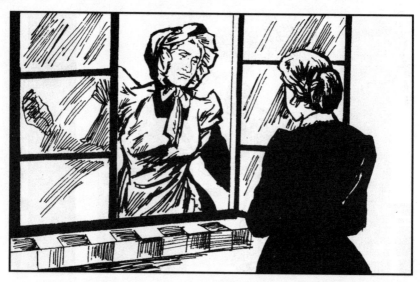

50. 白嘴鸦呱呱地叫着，所有的鸟儿都在歌唱，但是没有什么东西能像我欢乐的心儿那样轻快。使我吃惊的是，菲尔费克斯太太带着忧愁的脸色，站在窗口严肃地对我说："爱小姐，来吃早饭吗？"

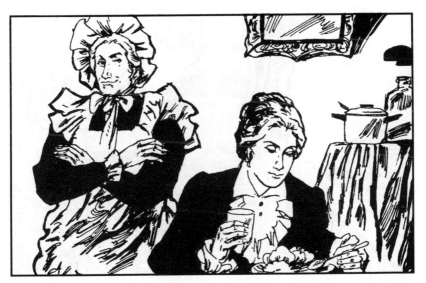

51. 吃早饭期间，菲尔费克斯太太安静而冷淡。可是我还是不能使她明白真相。我自己还得等我的主人来解释，她也只好等了。我尽可能地多吃一点早饭。

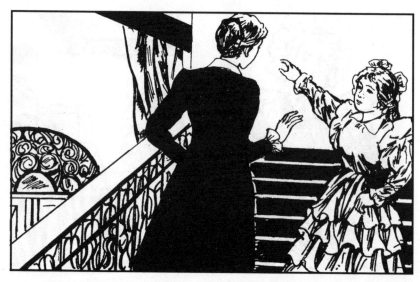

52. 饭后，我飞快地跑上楼去，遇见了正从教室里出来的阿黛勒。我说："你上哪儿去？上课的时间到了。"阿黛勒说："罗切斯特先生在教室里，他要我到婴儿室去。"

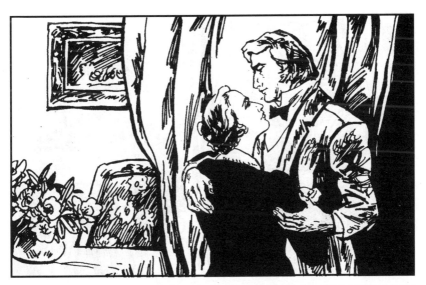

53．阿黛勒走了，我走进教室，高高兴兴地走上前去。现在我接受的不再是一句冷冰冰的问候，也不是握一握手，而是热烈的拥抱和接吻。受到他这样的热恋和爱抚，似乎是自然的、舒适的。

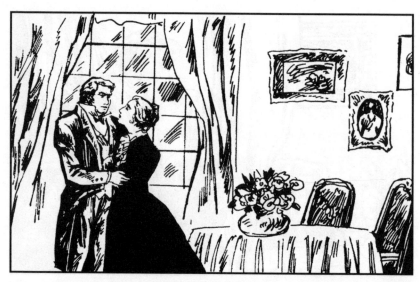

54. 但是，罗切斯特先生毕竟是他那个阶层的人。尽管他尊重我，要想让他完全了解自己，仍需要时间和努力。他一再要我提出要求，于是我要他去把我们的关系，告诉菲尔费克斯太太。

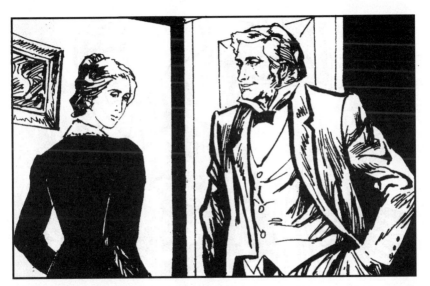

55. 他答应了我的要求，让我回房去戴帽子、换衣服，而后陪我去米尔考特，他用这个时间去向菲尔费克斯太太讲明白。我们一同走出了教室，分头去办各自的事。

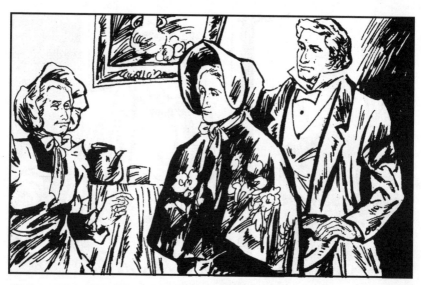

56. 不一会我就穿戴好了，一听见罗切斯特先生走出菲尔费克斯太太的起居室，我就赶紧下楼到那儿去。管家太太一看见我，做了一下想微笑的努力，也许还想说几句祝贺的话，可既没笑出来也没说出来。

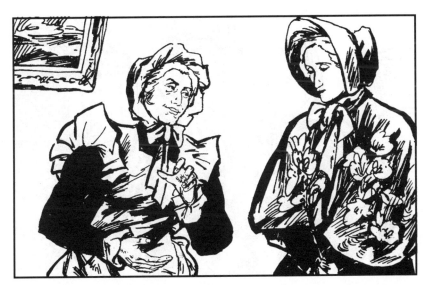

57. 管家太太对我和罗切斯特的爱情毫不理解，一再开导我要谨慎，要我竭力和他保持一个距离。理由是年龄相差20岁，财产地位不相等，"像他那种地位的绅士通常不大会娶他们的家庭教师"。

58. 她的唠叨真的让我恼火，幸亏这时阿黛勒跑了进来。她要求同我们一起去米尔考特，可罗切斯特先生不肯，她恳求我去说说，带她一起去。我答应了，很高兴离开了我的忧郁的告诫者。

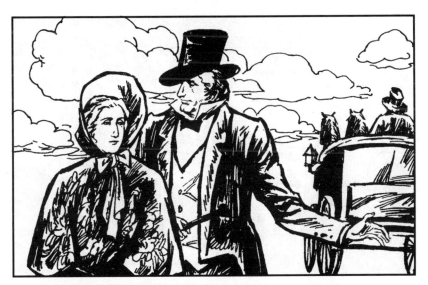

59. 马车已停在门前,我的主人在铺道上踱步,派洛特跟着他。我走上前,为阿黛勒说情,可他的神情和声音却十分专断:"不行。她会碍事。"顿时,我自以为有力量控制他的那种感觉失掉了一半。

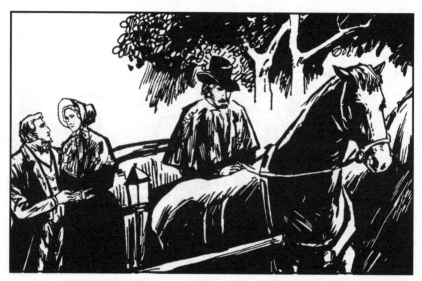

60. 我机械地服从了他。他在扶我上马车时，看着我的脸说："怎么回事？阳光全消失了。是没让这小妞儿去而惹你不高兴了？" "我真希望她去。" 他即让阿黛勒回去戴上帽子来。

61. 阿黛勒很快便回来了，她一被抱上车就开始吻我，表示感谢我为她求情。罗切斯特先生坐了进来，车就启动了。他微笑道："我一定要送她进学校。"

62. 在米尔考特度过了一小时，他高兴地给我买这买那，要把我打扮得光彩照人。他买得越多，我心里越不高兴，感到自己无形成了供他打扮的玩偶。我应该有自己的独立财产。

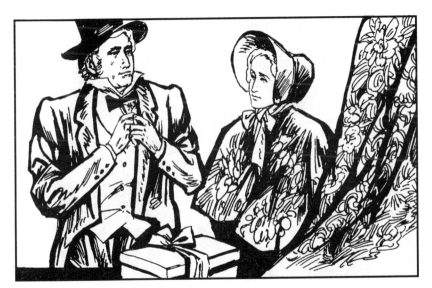

63. 我想到了我的叔叔约翰·爱，准备今天回去后就悄悄地给他写封信，告诉他我要结婚了。如果将来有一天，我能继承叔叔的遗产，在花钱如水的罗切斯特先生面前，我的心里会安定些。

64. 在回家的马车上，罗切斯特先生要我马上放弃家庭教师的工作，在他看来，这是奴隶般的苦差事。我坚决不同意，因为，对生活，我有自己的选择。我说："目前一切照旧，晚上你要见我，就派人来叫我。"

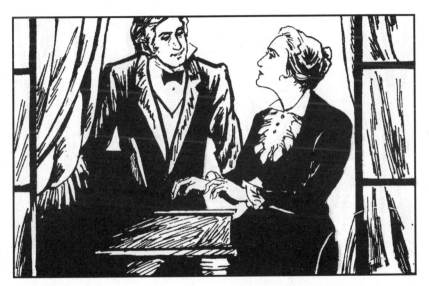

65. 晚上，他按时把我叫到他那儿。为了不把时间花在促膝谈心上，我请求他给我唱个歌。他问："你喜欢我的嗓子吗？"我做了肯定的回答后，他说："你得为我伴奏。"

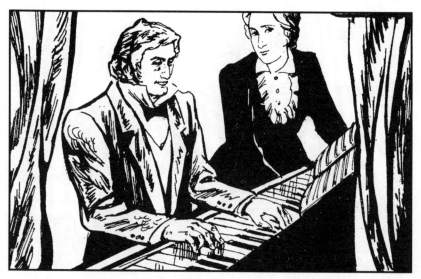

66．不久，我就被他从琴凳上推开，还被称作"一个小笨蛋"。他占据了我的位置，开始为自己伴奏。我赶紧在窗子凹处坐下，望着窗外静止的树木和草坪，欣赏他那圆浑的嗓音。

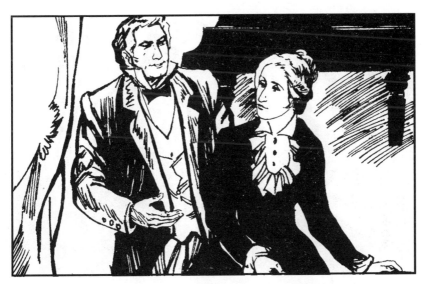

67. 唱完歌，他站起身朝我走来。我看见他整个脸都激动得发亮，圆圆的鹰眼闪出光芒，脸上到处都流露出温柔和热情。我不要温柔的场面和大胆的表示，便想些锋利的言辞阻止他的行动。

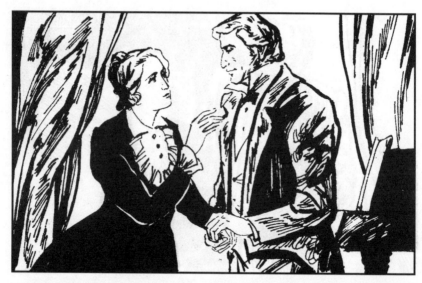

68. 我还有意表现出自己性格的弱点，让他充分地认识我。如果他无法忍受我，现在取消婚姻还来得及。经过一个月的共同生活，罗切斯特先生完全适应了我。我确信，他是真正爱我的。

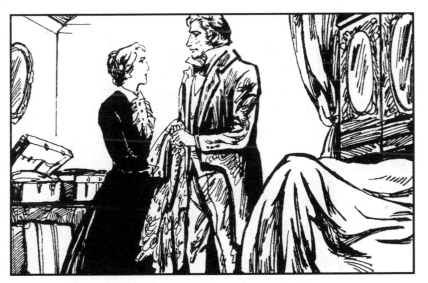

69. 结婚的日子越来越近，结婚所必需的一切也已准备就绪。罗切斯特先生为我购置了许多款式新颖的服装，装在一个个箱子里锁好，并且捆扎结实，沿着我房间的墙排成一排。

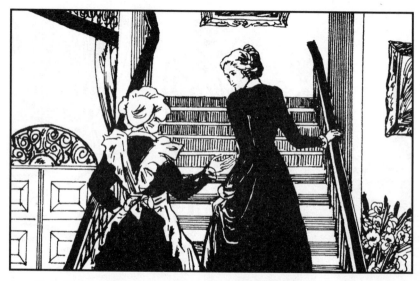

70. 这些箱子将被运往伦敦，因为我们将在举行婚礼的当天，出发去伦敦旅行。出发的前一天，罗切斯特去30英里外的农场了，夕阳西下时，他在伦敦定做的结婚礼服送来了，索菲叫我上楼去看。

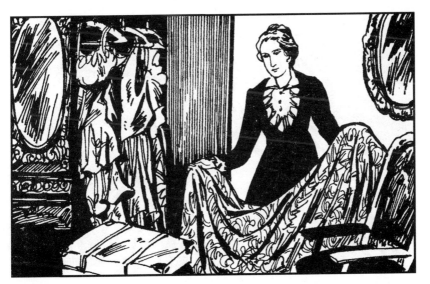

71．珍珠色的结婚礼服盒底，放着一块极为贵重的面纱。我心中笑了，他决心要把我打扮成一个贵族妇女。我把它放进壁橱里，因为此刻它不是属于我的。

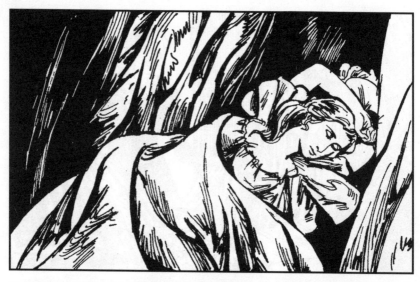

72. 天黑的时候起风了。屋外发出阵阵凄凄切切、呜呜咽咽的声音，阴森可怕。我一个人待在房里，老想着在外的罗切斯特。上床后，久久难以入睡。好不容易睡着了，又总是被各种各样的梦惊醒。

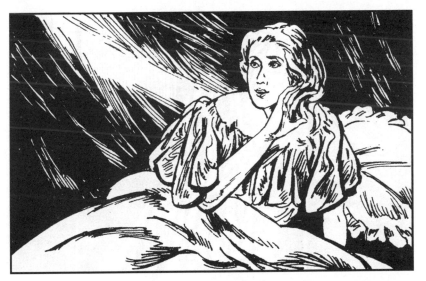

73．一次，我从梦中醒来时，一束亮光照得我睁不开眼，从壁橱那边传来窸窸窣窣的声音。我以为是佣人索菲进来了，就问："索菲，你在干什么？"

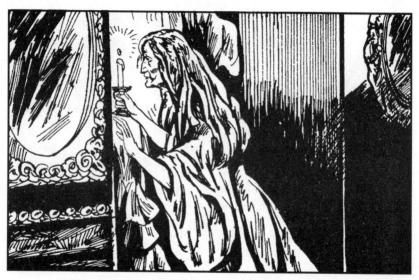

74. 没人回答。蒙眬中我看见一个人一手高举蜡烛，正在翻着壁橱里的衣服。我再一次叫索菲。那人还是一声不响。我定眼看了看，大吃一惊。

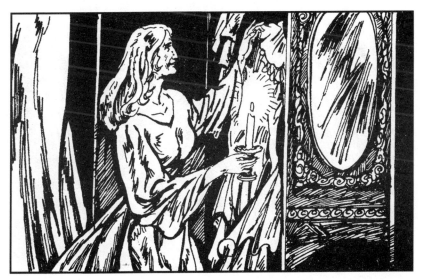

75. 因为，这人不是桑菲尔德府的人，更不是索菲，甚至也不是那个奇怪的女人——格莱恩·普尔。她是一个陌生人，长得又高又大，披着又长又黑的长发，穿着白色的长袍。

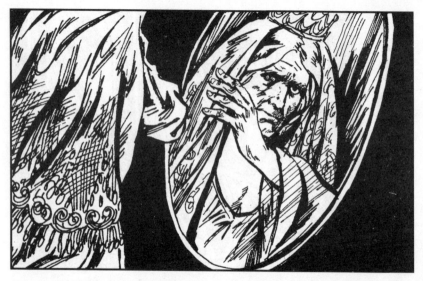

76. 她拿出我的面纱，高高举起，久久地盯着它看。然后，转身对着镜子，把它披在自己头上。我这时看清了她的脸：又黑又肿，粗黑的眉毛下，转动着一双布满血丝的眼睛，额头上留有深深的皱纹。

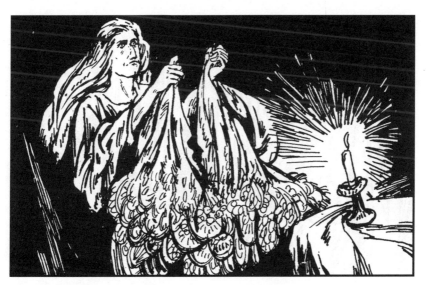

77. 她对着镜子看了一会儿，忽然将面纱从头上扯下，撕成两半，扔在地上，用脚踏着。

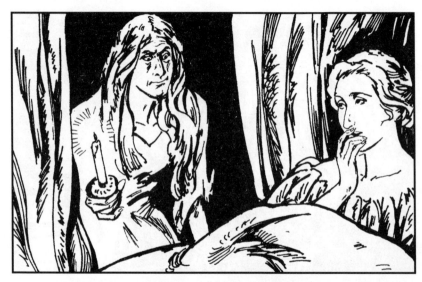

78. 最后，她慢慢地走到我床边，用可怕的眼睛直瞪着我，猛然把蜡烛伸到我面前，让我看着她把它吹熄。我感到她那灰黄的脸在我上方闪出微光。我被吓昏了。

79. 等我醒来，天已大亮。我起了床，把头和脸浸在水里，喝了一大口水，觉得自己虽然很衰弱，却并没有生病。于是决定，暂不做声，等罗切斯特先生回来，除告诉他外，不对任何人讲。

80. 第二天晚上9点钟了，罗切斯特先生还没回来。我害怕昨天夜晚的景象再现，就到果园里去。夜风比白日更猛烈，树被刮得倒向一边，根本直不起来。我几乎是在被风吹着跑。

81. 我沿着月桂小径走下去，迎面看到那棵七叶树的残骸。它竖在那儿，黑糊糊的，给劈开了，树干从中间裂成两半，阴森森地张着口子。劈开的两半没有完全脱离，坚实的基部和粗壮的根部将它们连在一起。

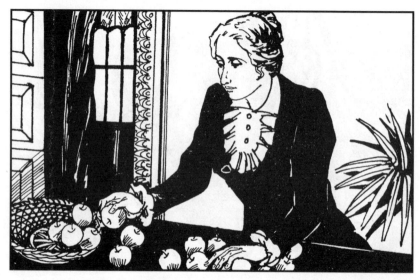

82. 我在果园各处漫步，把许多散落在树根周围草地上的苹果捡起来，把熟的和没熟的分开，拿回宅子里放进储藏室里。然后我到图书室，做罗切斯特先生回来前的准备工作。

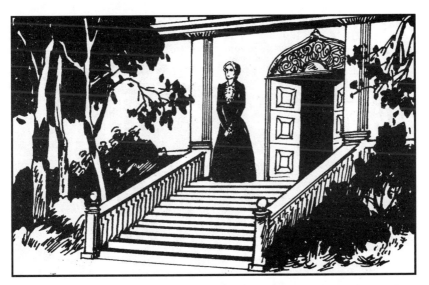

83. 时钟敲了10下，罗切斯特先生还没回来，我比以前更加焦躁不安，便跑下楼，来到大门口。在时隐时现的月光照耀下，可以看到大路很远的地方，如果他现在回来，可以省掉他几分钟的挂牵。

84.风在大树间咆哮。我极目远望，路的左右两边都是静悄悄、冷清清的。只有在月亮偶尔露出来时，路上才有云块的影子移动过去，除此以外，路只是条苍白的直线，上面没有一个活动的斑点。

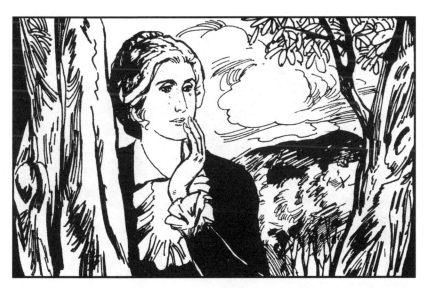

85. 我看啊看的，一滴孩子气的眼泪使我的眼睛模糊了。那是一滴失望和焦急的眼泪。夜色越来越浓，雨驾着暴风迅速地来到。我被忧郁症的预感控制住了，禁不住嚷道："但愿他会来！"

86. 这样恶劣的天气，他在外面我可不能坐在房子里，我要向前去迎接他。我走得很快，可是没走多远，就听到嗒嗒的马蹄声。一个人骑着马奔驰过来，一条狗在他身边跑着。他来了！

87. 他也看见了我。因为月亮在天空中开拓出一片蓝色的地方，挂在那儿，水汪汪的十分明亮。他脱下帽子，举在头上挥动着。我撒开腿向前跑去迎接他。

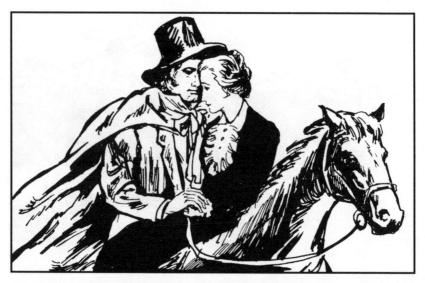

88．我们会合了。他勒住马，一边伸出手，从马鞍弯下身来，一边嚷道："踩在我的靴子上，两只手伸给我，上来。"我服从了，喜悦使我变得敏捷，我纵身一跳，坐到他的面前。

89. 我得到尽情的一吻作为欢迎。他在狂喜中克制了一下自己，问：
"什么要紧的事让你这么晚还来迎接我。"我暂时没说昨晚的事，只
说："这样风雨交加，让我在屋里等你，我受不了。"

90. 回到桑菲尔德府前，他把我放在铺道上。约翰牵走了他的马，他跟着我走进大厅，叫我赶快换上干衣服，然后回到图书室他那儿去。

91. 5分钟后，我来到图书室，发现他正在吃晚饭。我在他身旁坐下，看着他把饭吃完，然后打铃叫来仆人，把盘子拿走。我们又单独在一起了，于是我怀着恐怖的心情，将昨晚发生的事告诉他。

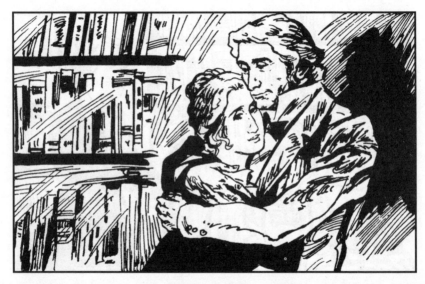

92. 听完后，他吓了一跳，神情格外紧张，用胳膊用劲地搂着我，我差点连气都透不过来。"谢天谢地！她总算没有伤害你。"

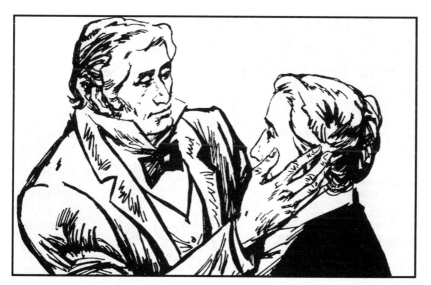

93. 过了几分钟，他平静下来，开始安慰我。他说，那女人一定是格莱恩·普尔。她令人害怕的样子，却是我在半睡半醒时做的梦。至于罗切斯特为什么要把这样的女人留在家里，他答应结婚后才告诉我。

94. 对罗切斯特的这番话，我心里并不满意。但是，为了让他高兴，我还是同意了他的解释。而且，能与罗切斯特在一起，我什么事也不在乎了。我见已过一点，便点燃一根蜡烛，准备回房去睡。

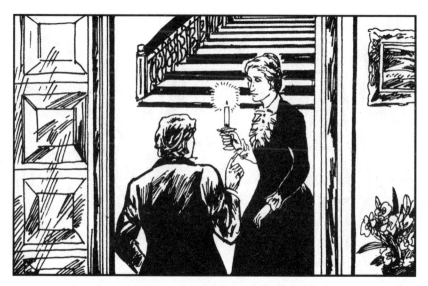

95．罗切斯特先生见状说："今夜你去婴儿室和阿黛勒睡在一起，从里面把门闩住。你所叙述的事会使你神经紧张的，换个地方睡你会安稳些。"我认为这主意很好，拿着蜡烛上楼去了。

96. 来到婴儿室，我在阿黛勒的床上躺下，把她抱在怀里，看着孩子安宁、恬静、天真的模样，想着明天的婚礼和将来的生活，我连眼都没闭一下。天色渐渐亮了起来。

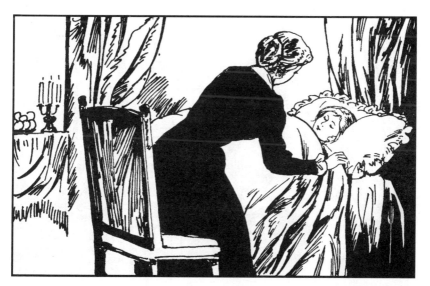

97. 太阳一升起,我就起床了。睡梦中的阿黛勒紧紧地抱着我,我把她的小手从我的脖子上拿开,轻轻吻了她。突然一种奇怪的感情使我鼻子一酸,对着她哭泣起来。

98. 为了不使我的抽泣声打断阿黛勒安静的酣睡，我离开她。她仿佛是我过去生活的标志，而我现在要打扮好去迎接的他，则是我那未知明天的象征。

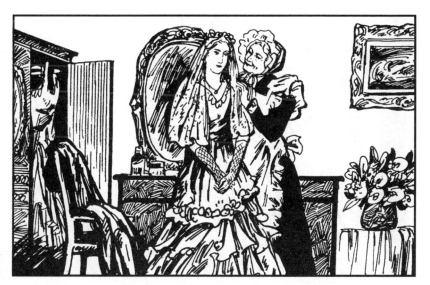

99. 结婚仪式计划在附近的旧教堂里举行。那天早上，索菲精心地给我打扮了一番。我装束一新，完全像换了个人。索菲非常认真，时间也花得多些，罗切斯特连连派人来催。

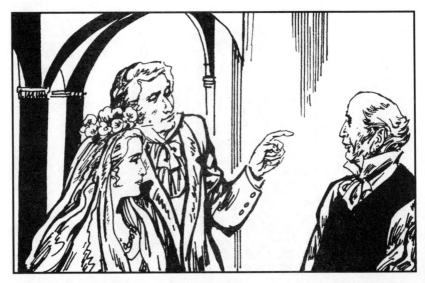

100. 但是，罗切斯特连多看我一眼也不愿意。他急急忙忙地指挥仆人准备好去伦敦的行李和马车，急急忙忙地催我去教堂。他的神情是那么严厉而固执，好像一秒钟都不容耽搁。

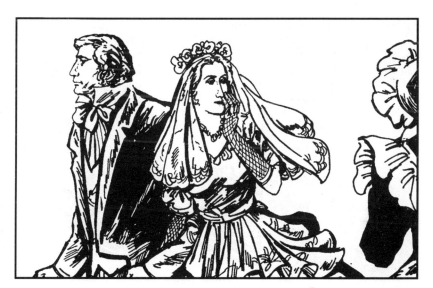

101. 我们走过大厅的时候，菲尔费克斯太太正站在那儿。我想跟她说几句话，却被他那铁一样的手抓住我的手，大步往外走去，快得我几乎跟不上他。

102．教堂到了，灰色的古老教堂宁静地耸立在我面前。只是在远远的一个角落里，徘徊着两个陌生的闲人。我注意到，他们一见到我们就转到教堂背后去了。

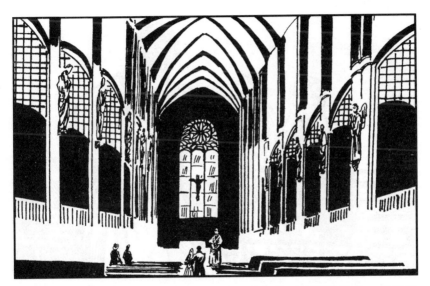

103. 罗切斯特紧紧地夹着我的胳膊，走进肃穆而简陋的教堂，慢慢地向前方走去，身穿白色法衣的牧师在等待着。我发现，在教堂外面见过的那两个陌生人却早在我们之前溜了进来，正背朝我们。

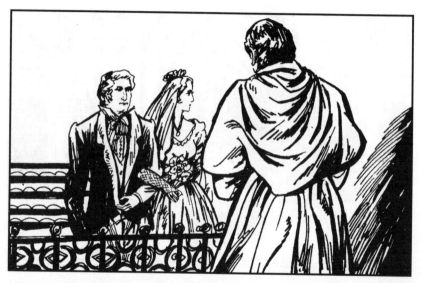

104. 我们来到了圣坛栏杆前我们的位置上。我听见后面有小心翼翼的脚步声，便回头望去。只见陌生人中的一个，正在走上圣坛。

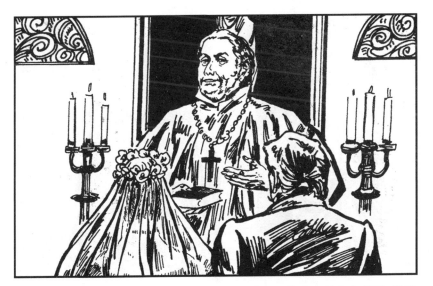

105. 幸福的时刻终于来到了。牧师按照惯例进行了仪式中的几个项目，微微俯向罗切斯特说："我要求并责令你们两人，如果你们中间的一个人知道有什么障碍，使你们不能结合为合法夫妇，那现在就自己坦白……"

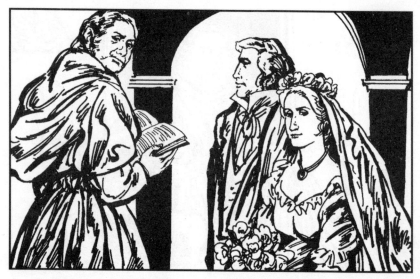

106. 最后，他向罗切斯特伸出手，庄严地问道："你要娶这个女人做你的妻子吗？"罗切斯特刚要回答，传来了一个声音："婚礼不能继续举行，他俩不能结婚。"

107. 牧师感到很意外，哑口无言地站着。罗切斯特的身体微微动了一下，仿佛脚下发生了地震似的。他很快镇静下来，头也不回，眼睛也不动，用坚决的口吻命令牧师："继续进行。"

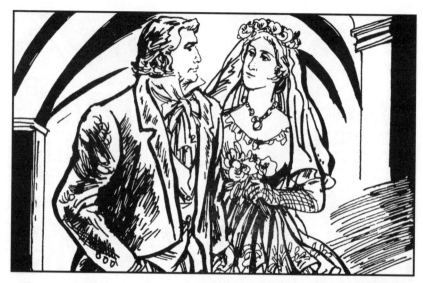

108. 牧师沉默了一会，说："这是怎么回事？没弄清事情真相前，我不能继续举行婚礼。""仪式应该完全停止。我有充分的证据证明他们的婚姻是不合法的。"又是那个声音。

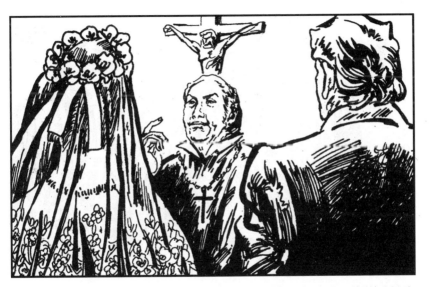

109. 罗切斯特严峻地站着，一动不动，只是握住我的手。他的手是多么热，又是多么有力。我感觉到，他在竭力控制自己的狂怒。

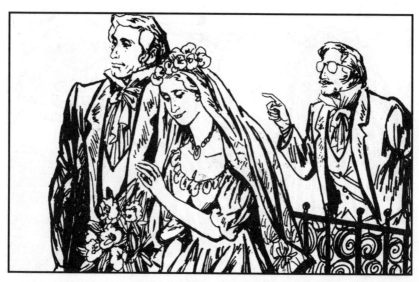

110. 说话的人走上前来，俯身靠在栏杆上，继续说："罗切斯特先生以前结过婚，现在有一个活着的妻子。"我一听，像被雷击中，浑身发抖，差点昏过去。

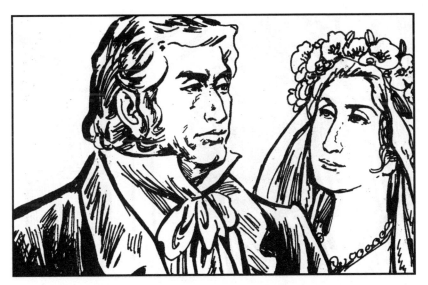

111. 我强行控制自己，看着罗切斯特。他的脸像岩石一样僵硬，两只眼睛冒出两道火。他用一条胳膊搂着我的腰，把我紧紧地拉到他身边。

112. "你是谁?"罗切斯特问。那人答道:"我是伦敦的律师,姓布里格斯。""你凭什么说我有妻子?"律师不慌不忙,从口袋里掏出一张纸。是梅森的证词。证明罗切斯特先生15年前与他的姐姐在牙买加的西班牙城结婚。

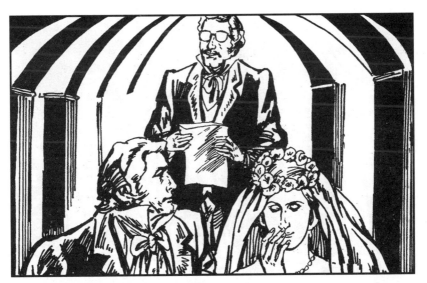

113. 罗切斯特毫不相让："它可以证明我已经结过婚，可是不能证明那个女人还活着。""三个月以前她还活着。"律师回答。"你怎么知道？""梅森先生，请你到这里来。"

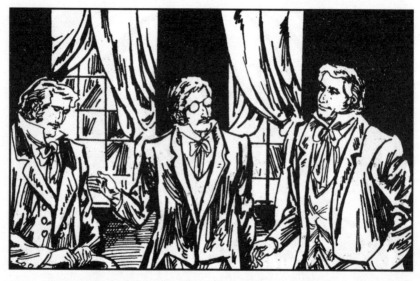

114. 罗切斯特一听到这个名字，身体一阵痉挛性地颤抖。他回过头去，牙齿咬得咯咯响，瞪着走来的梅森，仿佛恨不能一口把他吞了。啊，他就是刚才一直没露面的第二个陌生人。

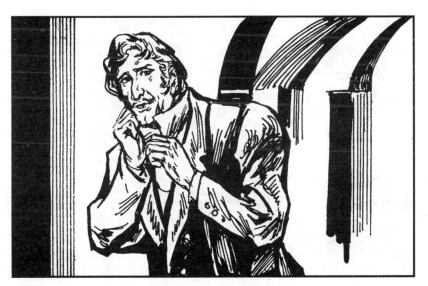

115. 梅森脸色苍白，畏畏缩缩，尽力想躲开罗切斯特先生愤怒的目光。罗切斯特先生不由得产生了冷冷的轻蔑，怒火也像害了枯萎病似的萎缩、消失了，问："你有什么要说的？"

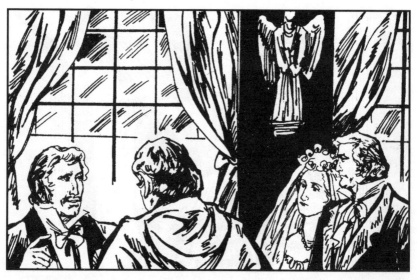

116. 梅森嘴唇间溜出一个听不清楚的回答。牧师问他："先生，你可知道这位绅士的妻子是不是还活着？""我今年4月份还在桑菲尔德府见到她。我是她的弟弟。"梅森轻声地回答。

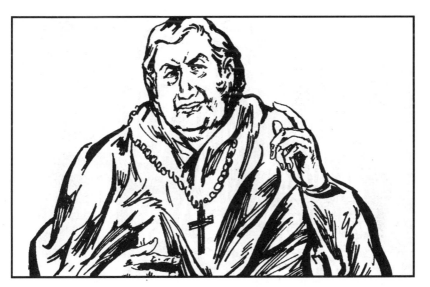

117 "在桑菲尔德府？"牧师嚷道，"不可能！我在这个地区住了很久了，从没听说过桑菲尔德府有位罗切斯特太太。"

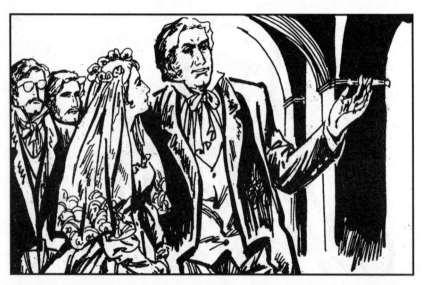

118. 罗切斯特冷笑着嘟哝道："天啊——秘密该结束了。"他沉思了一会，大声嚷道，"够了！干脆把一切都抖出来。今天不举行婚礼了。你们都跟我来，去看看我那活着的太太！"

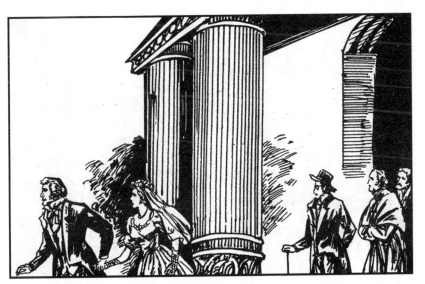

119．他紧紧地握着我的手，离开教堂。一行人跟在后面。在宅子的大门口，罗切斯特先生指着等候我们登程上路的马车，吩咐约翰："把它送回马车库去，今天用不着它了。"

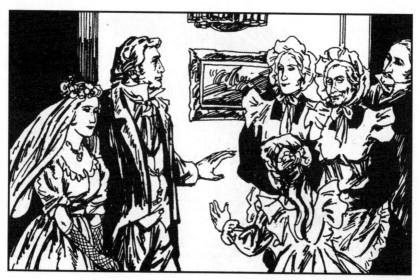

120. 我们走进宅子的时候，菲尔费克斯太太、阿黛勒、索菲、莉亚都走上前来向我们道喜。主人喝道："统统走开！去你们的祝贺！谁要它！我不要！它们晚了15年！"

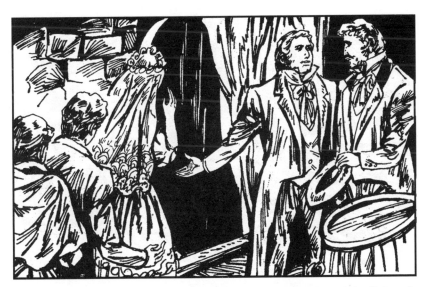

121. 罗切斯特先生领着大家来到第3层楼,用钥匙打开一扇门进去。我认识这间房间,几个月前,梅森先生就是在这里受的伤,罗切斯特说:"梅森,她在这儿咬了你,用匕首刺了你。还记得吗?"

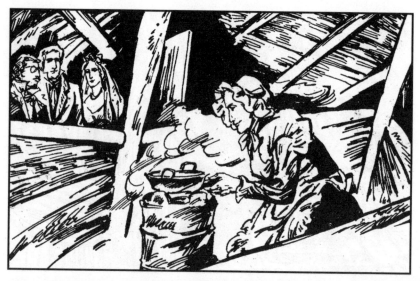

122．罗切斯特先生掀起帷幔，露出第二道门。他把门也打开。这是一间没有窗户的屋子。生着火，火的周围用高大结实的围栏围着。格莱恩·普尔正在火边用锅烧东西。

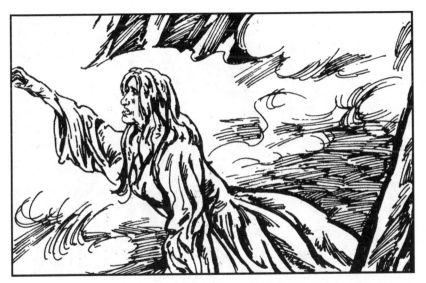

123. 屋子的另一边，一个身影在昏暗中四肢匍匐在地，来回地爬，像野兽似的抓着、嗥叫着。密密的黑发中夹杂着白发，蓬乱的长发像马鬃似的遮住了她的头和脸。

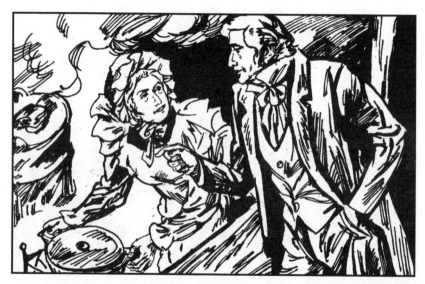

124. "普尔太太，你照管的人今天怎么样？"罗切斯特问，格莱恩答道："还可以。有点要咬人，可还不残暴。"她小心翼翼地把沸滚着的食物端起来放到炉边的铁架上去。

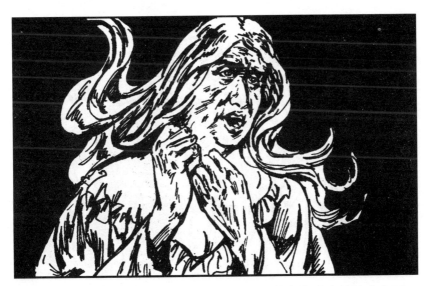

125．突然一阵凶猛的叫喊，那人站起来，把浓密的乱发从脸上分开，浮肿的眼睛野蛮地瞪着来人，不时发出凶猛的吼叫。我看清了，正是她，前天晚上到了我的房间，扯碎了面纱。

126.“我们最好还是离开她。”梅森胆怯地说。“见你的鬼去吧!”罗切斯特轻蔑地看了他一眼,“她现在没拿着刀。”格莱恩说:“你没法知道她拿着什么。她那么狡猾,人的判断力估计不出她的诡计。”

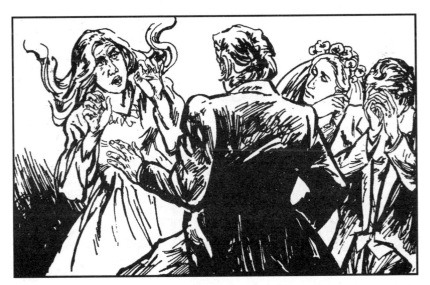

127. "小心！"格莱恩喊道。那疯女人已经扑向罗切斯特，凶狠地卡住他的脖子，用牙咬他的脸，疯女人个子很高，力气很大。罗切斯特可以一下子打得她安静下来，可他不愿打。

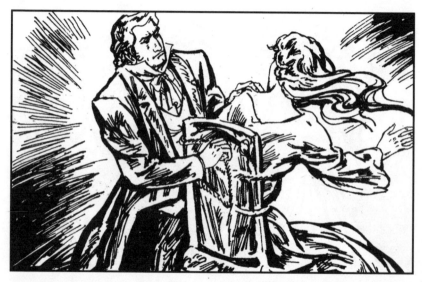

128. 罗切斯特好不容易挣脱出来，抓住她的胳臂。格莱恩·普尔递过来的绳子，他接过来，把疯女人的胳臂反绑起来，再捆在一张椅子上。捆绑是在最凶猛的嚎叫和最剧烈的冲撞中完成的。

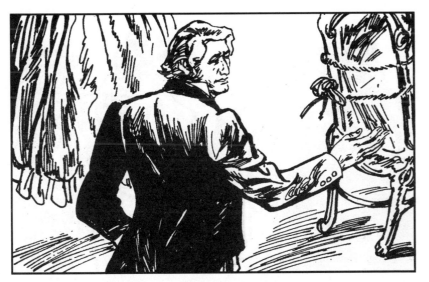

129. 罗切斯特退到一旁，整整被揉乱的衣服，带着凄凉、嘲讽的微笑对客人们说："那就是我的妻子——桑菲尔德府里神秘的疯子。名字叫伯莎·梅森，就是这位勇敢者的姐姐。"

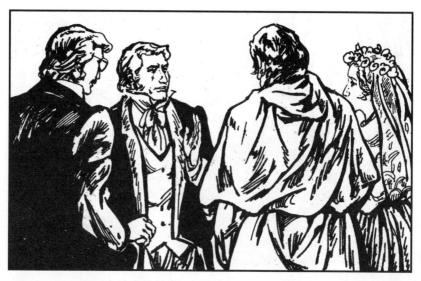

130. "她出身于一个疯子家庭，三代人不是白痴就是疯子。她母亲因发了疯，被送进了疯人院。还有一个弟弟，完全是个哑巴白痴。

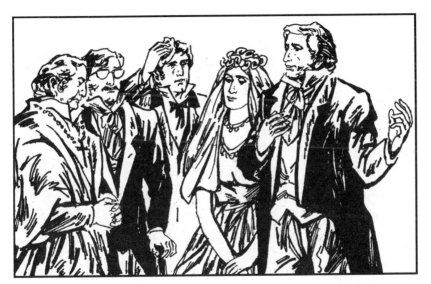

131. "可我娶她之前，这个家庭的遗传秘密谁都瞒着我。我是个傻瓜，被诱入圈套，整整过了15年。你们认为这个婚姻公正吗？合法吗？我是不是有权撕毁婚约，寻求一个我所爱的姑娘？"

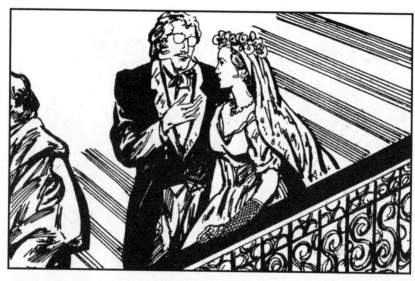

132. 我们都退了出来。下楼时，律师布里格斯先生对我说："小姐，你没有任何责任。要是梅森先生回马德拉的时候，你叔叔还活着，他听到这消息会高兴的。""我叔叔！你认识他？"

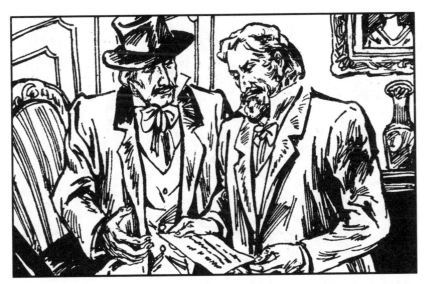

133. 原来，我的叔叔收到了我的信，知道我准备和罗切斯特先生结婚。正巧，当时梅森也在场。我叔叔是他的老客户。梅森听说后十分惊讶，说出了罗切斯特先生已婚的真相。

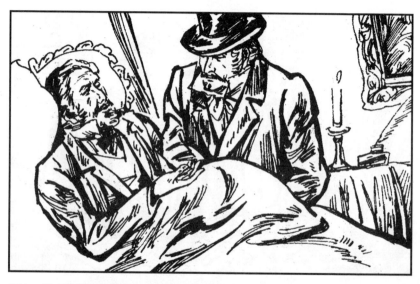

134. 我叔叔非常着急，想赶回英国阻止这桩婚事，但因患痨病，卧床休养不能成行。只得恳求梅森先生出面干涉。

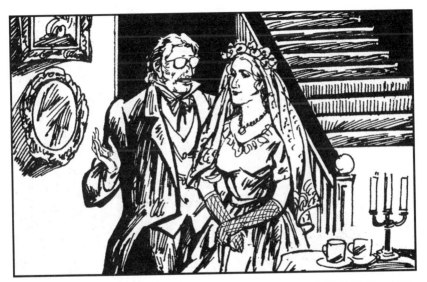

135. 我焦急地打听叔叔的病情。律师先生说，他的病情很严重，不久将很快去世。律师要我仍留在英国，等有了我叔叔确定的消息后再做打算。他们介绍完情况，也不跟罗切斯特告别就走了。

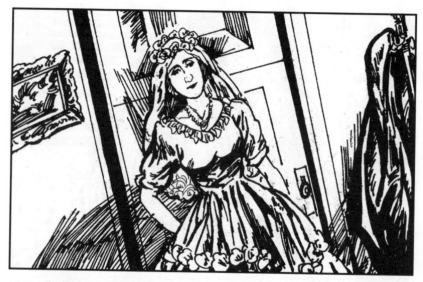

136．我回到自己的房间，闩上门闩。既不哭，也没悲叹，而是机械地脱掉结婚礼服，换上自己原来的衣服，感到又虚弱又疲劳，便坐下来，思考着。

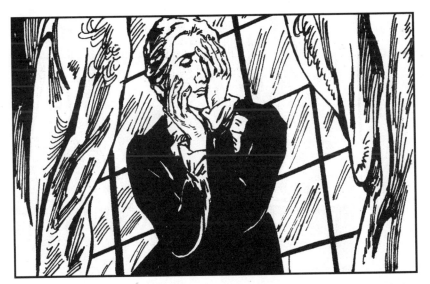

137. 命运对我太冷酷了。昨天，我还是一个热情的、满怀希望的女人，现在，又是一个孤苦伶仃的姑娘了。失去了爱情，破灭了希望，我的生活又一次变得凄凉万分。

138. 对我来说，罗切斯特先生已经不再是以前的他了。他假装爱我，把我引诱进了陷阱，剥夺了我的名誉和自尊。不是吗？这么大的事情居然瞒着我。

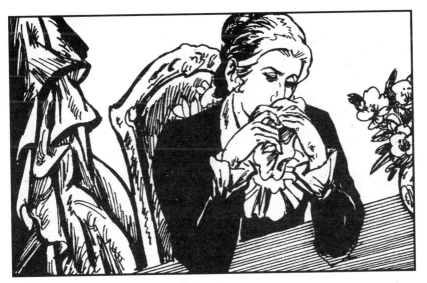

139. 他对我不可能有真正的感情。我真是瞎了眼。一想到这里，我浑身感到软弱无力。真想静静地躺下。

140. 但是，心里有一个声音在告诉我：没有人能救你，只有你自己。而自己唯一可选择的办法，就是离开桑菲尔德府。一想到要果断地、立即地、完全地离开他，我又无法忍受。

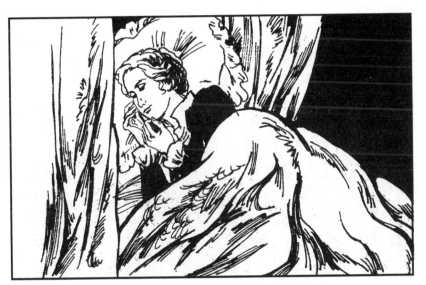

141. 整整一天，没有任何人来敲我的门。我也滴水未沾，没吃一口饭。看来，被命运遗弃的人，连朋友也会把他忘掉。孤独、寂静中，我感到头晕。看来，我是病了。

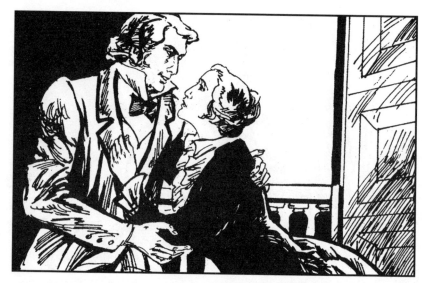

142. 勉强支撑着身子，开了门，想出去。不料迈出的脚拌了一件东西，我向前倒去。一条胳膊抓住了我，是罗切斯特先生。原来，他一直坐在横放在我卧室门口的一张椅子上，在门外守护着我。

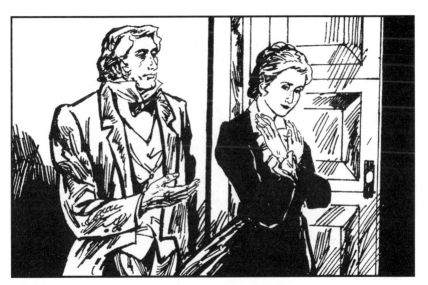

143. "你终于出来了!我已经等了你好久。你把自己禁闭起来,独自一人伤心!我倒宁愿你出来,狠狠地骂我一顿。简,我从来没有打算这样伤害你,可是……你会原谅我吗?"

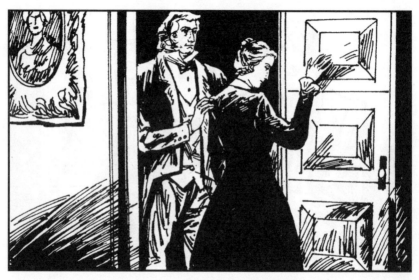

144. 他眼里含着深刻的悔恨,声调中含着真挚的怜悯,举止上含着男子的气概,再加上他的整个神态和风采里流露出那样坚定不移的爱情,我从心里原谅他了。但我既没用语言表达,也未流露在外表上。

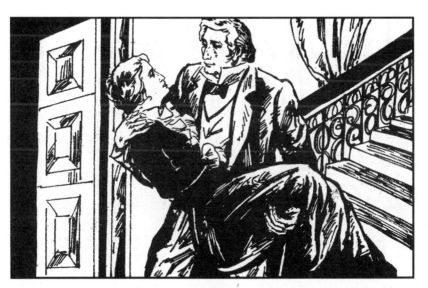

145. 我没回答他，只说我累了、病了，想喝水。他把我抱进楼下的图书室，让我喝了口酒，暖暖冰冷的身子。他将我放在他的椅子上，他坐在我旁边，关切地问："你现在感到怎么样？简。"我告诉他，我好多了。

146. 突然，他转过身去发出一声模糊不清的、充满某种激情的叫喊，迅速地走到房间那头，又走回来。他俯下身，仿佛要吻我。我转过脸去，推开他。他问："为什么？因为我有一个妻子？""对!"

147. 他非常激动、狂躁、不安，滔滔不绝地讲述他的感情，请求我跟他一起离开桑菲尔德，去一个远离尘嚣的地方，与他去共享孤独。我摇摇头，眼睛避开他，竭力保持一副镇定的样子。

148. "简，你愿意听我讲讲道理吗？否则，我可要使用暴力了！"他
声音嘶哑，像发狂般地放肆。我知道，只要他再有一次疯狂的冲动，我
就对他没有办法了。我必须把他控制和约束住。

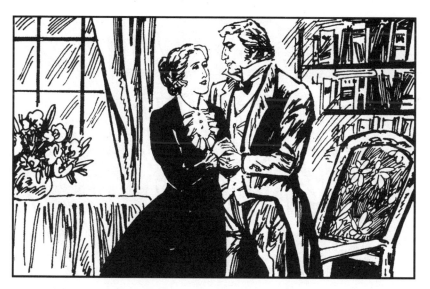

149. 我抓住他那握紧拳头的手，掀开那扭曲着的指头，安慰他说："坐下吧。你要跟我谈多久，我就跟你谈多久。你要说多少话，我就听你说多少话，不管是有道理的还是没道理的。"

150. 他坐了下来。刚才我用很大努力忍住的眼泪，现在我认为不妨让它自由地、尽情地流出来。如果眼泪使他烦恼更好。所以我就痛痛快快地哭了起来。

151. 不久，我听见他真诚地恳求我安静下来。他那变得温和的声音说明他已给征服了，所以我也就安静下来。他做了个努力要把头靠在我的肩上，可是我不让他靠，也不让他碰我。

152. "简，你不爱我吗？你认为我已没有资格做你的丈夫，你就躲开我，不让我碰你，就像我是个什么癞蛤蟆似的！"他的语调是那么悲伤，叫我听了每根神经都震颤起来。

153. "先生，你的妻子还活着！"我坚决地说。罗切斯特先生突然感悟到什么似的，说："我是个傻瓜！简，我忘了告诉你我跟那女人的该死的婚姻的事，我马上把真相告诉你，你愿意听吗？"

154. 于是，罗切斯特先生给我讲了下面的故事：他有个爱钱如命的父亲和哥哥。他的父亲为了要保持产业完整，将全部财产都留给了长子罗兰·罗切斯特。

155. 不过，他不能让另一个儿子成为穷人。他看中了自己的老朋友梅森先生。他是西印度群岛的一个种植园主和商人。梅森先生有一个女儿，愿意给女儿3万英镑的陪嫁。

156. 当时，梅森小姐长得非常漂亮。年幼无知的罗切斯特先生被她的美貌吸引了。在牙买加跟她结了婚。

157. 过了蜜月后，罗切斯特先生才知道，新娘家里有可怕的遗传病史。新娘自己也是低能儿，并且平庸、俗气，性格怪异。4年后，她变疯了。

158．梅森家的病史，罗切斯特先生的父亲和哥哥全知道。可是他们对罗切斯特先生只字不提。为了那3万英镑，竟勾结起来坑害自己的亲人。

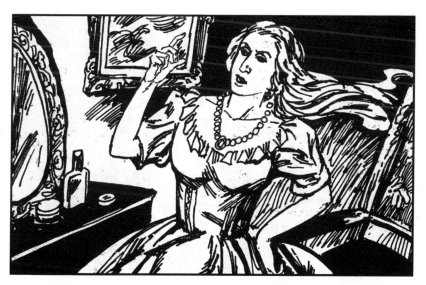

159. 妻子变疯后，罗切斯特先生不堪她的折磨，失去了生活的信心。一天夜里她又发疯了，咒骂他，连公开的娼妓都没有什么词汇比她用的更下流。

160. 他感到这种生活如同地狱，盼望解脱，又无可奈何，想让拖累他的灵魂和笨重和肉体一起回上帝那儿去。他在箱子跟前跪下，从箱子里拿出两把上了子弹的手枪，准备开枪打死自己。

161. 他企图自杀的那种绝望心情很快就过去了。刹那间他决定彻底埋葬两人的关系，将疯妻子悄悄地送回英国，秘密地关在桑菲尔德的密屋里。

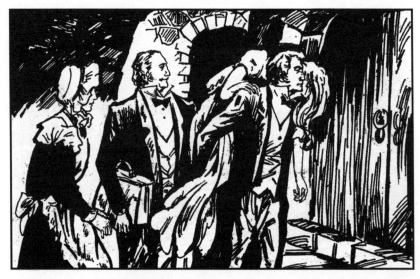

162. 他从疯人院雇来了护士格莱恩·普尔和外科大夫卡特先生加以照看。他只允许这两个人知道自己的秘密。菲尔费克斯太太也许猜疑到一切，却不可能确切地知道事情的真相。

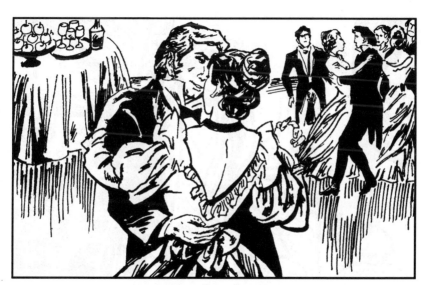

163. 从此，罗切斯特先生摆脱了身边的累赘，没人知道他的事情，他可以自由地生活：在以后的日子里，他没有找到理想的伴侣，虽有几个情妇，但他很快厌倦了这种没有感情的生活。

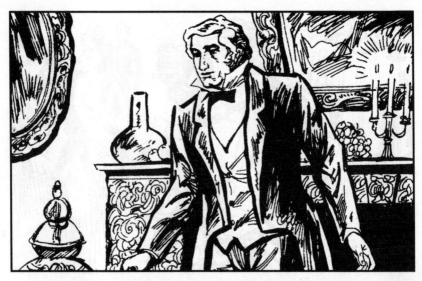

164. 今年年初，罗切斯特先生摆脱了所有的情妇！带着粗暴、痛苦和失望的心情回到了桑菲尔德府，处理一些事务。当他看见桑菲尔德府时，心中感到无限地厌恶。

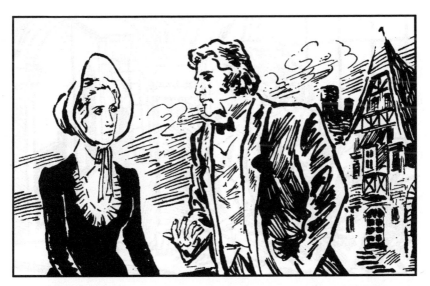

165．接着他在我去干草村寄信的路上遇到了我，并得到我的帮助。他真诚地表示，是我点燃了他生活的希望之火。我的性格对他来说，是一种不平常的，完全新的性格。

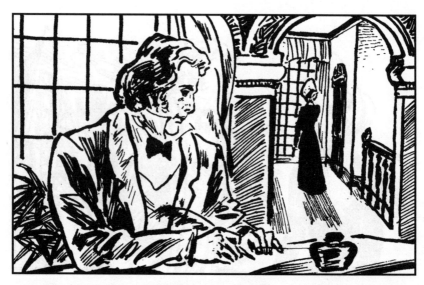

166. 我们之间的交流，使他粗暴的性格得以平静。他常常待在自己的房里，让门微微开着，既能听见我的声音，又能看到我，仔细地观察我。他在度过了无聊的前半生后，第一次找到了自己能真正爱的人。

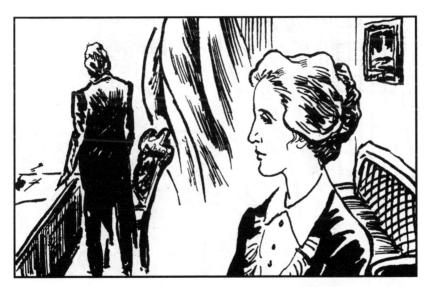

167. 听完罗切斯特的讲述，我又陷入了深深的感情矛盾之中。我开始相信他、理解他、同情他。我心里有一个巨大的声音在叫着：他没罪，嫁给他吧！别让一个决心自新的人太绝望了。

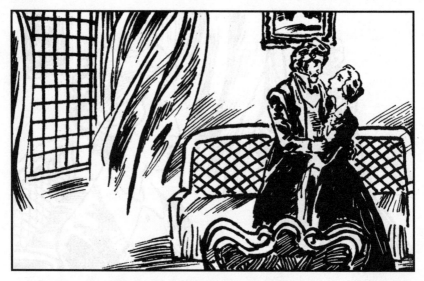

168. 可是，我又感到自己是那么无力。他已经有了妻子，法律是不容更改的，也是不容违反的。罗切斯特先生看看我的脸色，走过来抓住我的胳臂，搂着我的腰，似乎要用他冒火的眼光把我吞下。

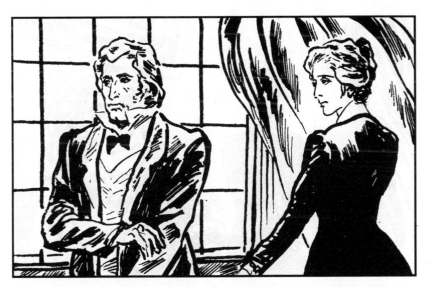

169. 我抬起眼睛看着他的眼睛，看着他那凶狠的脸，不由自主地叹了口气。他这眼神比那疯狂的紧紧的拥抱更难以抗拒。我挣脱开他，我必须躲避他的悲哀，向门口走去。

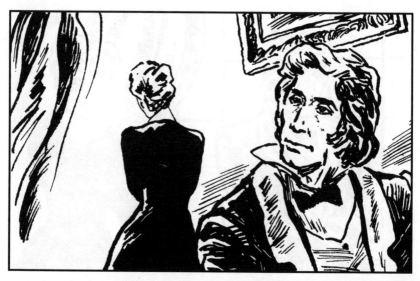

170. 他看出了我的意图，用难以形容的哀愁说："你不愿做我的安慰者、拯救者了？我的深深的爱情、我的狂暴的悲伤、我的发疯般的祈求，对你都不算什么吗？"我不敢望他，只痛苦地摇了摇头。

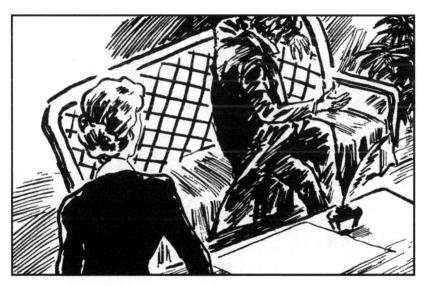

171. "那么，去吧！到你的房里去想想我说的话，看看我受的苦！"他转过身，扑倒在沙发上，深沉、强烈的啜泣，万分痛苦地喃喃："哦，我的希望、我的爱情、我的生命！"

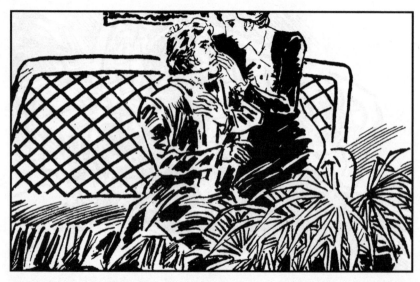

172. 走到门口的我又折回去，在他身旁跪下，把他的脸从靠垫上转向我。我吻吻他的脸颊，用手抚平他的头发，说："上帝保佑你，我亲爱的主人！愿上帝为你曾对我的仁慈好好酬劳你。"

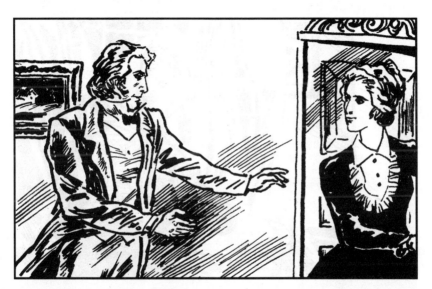

173. "简的爱是我最好的酬劳，没有它，我的心就碎了！"血涌到他脸上，他跳起来站得笔直，伸出双臂。我躲开拥抱，离开了房间，心里在呼喊："别了！永别了！"

174．第二天凌晨，我起床穿好衣服，收拾好自己的东西，留下了罗切斯特先生给我的首饰、衣服，拿上自己的全部财产20先令，系上草帽，扣上披巾，拿了包裹，悄悄地溜出房间。

175. 别了，好心的菲尔费克斯太太！别了，亲爱的阿黛勒小姐！别了，罗切斯特先生。我永远爱你！当我走过他们的房门口时，我在心中呼喊着，我的泪水像暴雨般往下掉。

176. 我伤心地拐弯抹角地下了楼，在厨房里找到边门的钥匙，又拿了一点水和面包。因为说不定我得走很远。我的体力最近大大减弱，千万不能垮下来。

177. 我打开门，走了出去，又轻轻地把门关上。曚昽的黎明在院子里发出闪烁的微光。巨大的前门关着，还上了锁。可是其中一扇门上的小门却只是闩着。我从小门走出去，又把小门带关。

178. 我终于离开了桑菲尔德。我穿过田地，来到一条路上，这路朝着同米尔考特相反的方向伸延开去。我从没走过这条路，也不知它通向哪里，我却不加思考地选择了这道路！我会走到哪里？命运又怎样？请看下集。